U0101919

楷书入门

间架结构

荆霄鹏 书

长江出版传媒
Changjiang Publishing & Media

湖北美术出版社
Hubei Fine Arts Publishing House

图书在版编目（ＣＩＰ）数据

楷书入门.间架结构 / 荆霄鹏书. — 武汉 ：湖北美术出版社,

2021.4

ISBN 978-7-5712-0608-6

Ⅰ．①楷…

Ⅱ．①荆…

Ⅲ.①硬笔字－楷书－法帖

Ⅳ．①J292.12

中国版本图书馆CIP数据核字(2020)第 246302 号

楷书入门·间架结构　　　　　　　　　　　　　　　　　　　　©荆霄鹏　书

出版发行： 长江出版传媒　湖北美术出版社

地　　址： 武汉市洪山区雄楚大街 268 号 B 座

电　　话： (027)87391256　87391503

邮政编码： 430070

网　　址： www.hbapress.com.cn

印　　刷： 成都蜀林印务有限公司

开　　本： 889mm×11940mm　1/16

印　　张： 3.375

版　　次： 2021 年 4 月第 1 版　2021 年 4 月第 1 次印刷

定　　价： 24.00 元

使用说明

《练字路线图》使用说明

沿裁剪线撕下图纸，按照步骤学习本书。

《加强字卡》使用说明

1. 沿裁剪线撕下字卡，并沿折叠线全部折叠一次，然后再摊开。

2. 准备好田字格或米字格练字本，找到自己想要加强练习的字，折叠字卡并对准格线，开始临写。（扫右方二维码，看视频演示）

字卡使用
说明

视频观看方法

扫一扫示范旁边的二维码，观看视频进行学习。

团 扇

　团扇即圆形扇面，属于扇面幅式的一种。扇面作品幅式分为普通扇面、椭圆形扇面、团扇、异形扇面等。扇面虽然尺幅不大，但由于其特殊的形式，在章法安排和书写上都有很大难度。

打卡方法

扫一扫右方的二维码，关注墨点字帖公众号。点击"墨点打卡"，再点击"硬笔打卡"，找到《楷书入门》打卡板块，拍照上传你的习字内容，有机会获得其他小伙伴或墨点老师的点赞、点评。

另外，在公众号中输入"问卷"，按提示填写即可提交。

墨点字帖
公众号

杨花落尽子规啼闻道龙标过

五溪我寄愁心与明月随君直

到夜郎西烟笼寒水月笼沙夜

泊秦淮近酒家商女不知亡国

恨隔江犹唱后庭花君问归期

未有期巴山夜雨涨秋池何当

共剪西窗烛却话巴山夜雨时

丙申仲夏上浣荆霄鹏书于晋阳

目录
CONTENTS

杨花落尽子规啼闻道龙标过

五溪我寄愁心与明月随君直

到夜郎西烟笼寒水月笼沙夜

泊秦淮近酒家商女不知亡国

恨隔江犹唱后庭花君问归期

未有期巴山夜雨涨秋池何当

共剪西窗烛却话巴山夜雨时

丙申仲夏上浣荆霄鹏书于晋阳

中　堂

　　中堂属于长宽比例不太悬殊的长方形竖向书法作品幅式。书写时，要保证每行字的重心整体处于一条线上。若正文末行内容较满，可以另起一行落款。落款的上下均应留出适当空白，不宜与正文齐平。印章应不大于落款字。

写字姿势与执笔方法

一、正确的写字姿势

头摆正　头部端正，自然前倾，眼睛离桌面约一尺。

肩放平　双肩放平，双臂自然下垂，左右撑开，保持一定的距离。左手按纸，右手握笔。

腰挺直　身子坐稳，上身保持正直，略微前倾，胸离桌子一拳的距离，全身自然、放松。

脚踏实　两脚放平，左右分开，自然踏稳。

二、正确的执笔方法

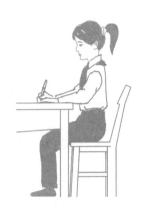

正确的执笔方法，应是三指执笔法。具体要求是：右手执笔，拇指、食指、中指分别从三个方向捏住离笔尖 3cm 左右的笔杆下端。食指稍前，拇指稍后，中指在内侧抵住笔杆，无名指和小指依次自然地放在中指的下方并向手心弯曲。笔杆上端斜靠在食指指根处，笔杆和纸面约呈 45° 角。执笔要做到"指实掌虚"，即手指握笔要实，掌心要空，这样书写起来才能灵活运笔。

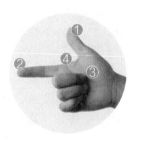

四点定位记心中

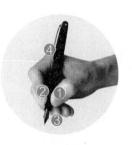

①与②捏笔杆
③稍用力抵住笔
④托起笔杆

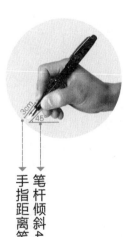

手指距离笔尖3cm
笔杆倾斜45°

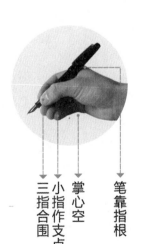

三指合围
小指作支点
掌心空
笔靠指根

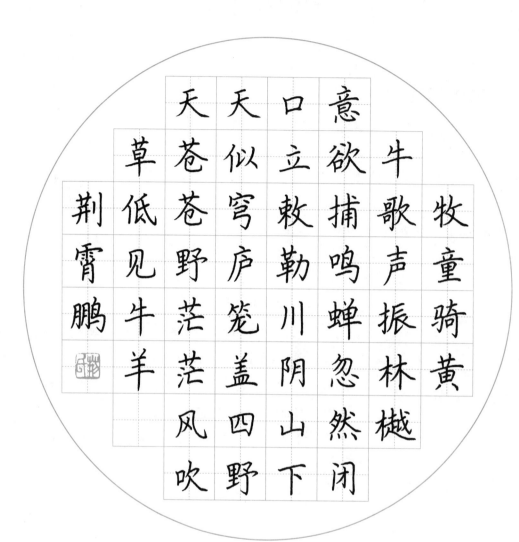

团　扇

　　团扇即圆形扇面，属于扇面幅式的一种。扇面作品幅式分为普通扇面、椭圆形扇面、团扇、异形扇面等。扇面虽然尺幅不大，但由于其特殊的形式，在章法安排和书写上都有很大难度。

控笔训练

直 线

通过执笔和运笔，训练横、竖方向的手指、手腕配合度。

训练目的：增强横、竖相关笔画或字的线条质感。

斜 线

通过执笔和运笔，训练左右倾斜方向的手指、手腕配合度。

训练目的：增强撇、捺相关笔画或字的线条质感。

折 线

通过执笔和运笔，训练笔画连接呼应，方向发生改变时手指、手腕的配合度。

训练目的：增强笔画的连接呼应关系，使线条质感挺实。

轻 重

通过执笔和运笔，训练手指、手腕对细微力量的把控能力。

训练目的：增强笔画的线条质感及流畅度。

扇　面

扇面是古代和现代书法创作中常用的一种作品。扇面的书写，兼具实用和艺术观赏两种功能。扇面的书写形式多样，常见的是长短行参差书写，由于扇面上宽下窄的形状，创作时应恰当地作出安排。

黄莺家住金花坞，千万枝低压海棠花，朵朵蝶连连，戏舞时时自，留时戏舞，啼时柳间莺啼好，作此遣兴书

41

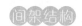

常用基本笔画

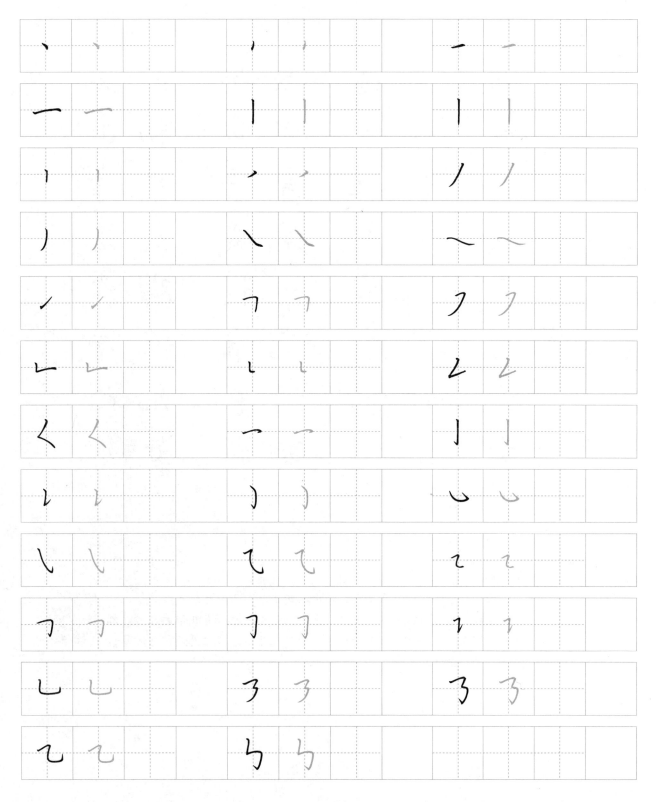

白居易诗　荆霄鹏

足绿杨阴里白沙堤

马蹄最爱湖东行不

迷人眼浅草才能没

燕啄春泥乱花渐欲

早莺争暖树谁家新

面初平云脚低几处

孤山寺北贾亭西水

条　屏

　　由多个条幅组成。常见有三条屏、四条屏、六条屏、八条屏等，一般为双数。书写内容可以是一种，也可以是有关联的或相似的几种。落款一般落在最后一条，落款字应不大于正文字，落款之前须大致计算好位置，安排好落款文字。

常用偏旁部首

讠	讠			刂	刂			亻	亻		
卩	卩			阝	阝			阝	阝		
氵	氵			忄	忄			宀	宀		
门	门			辶	辶			艹	艹		
扌	扌			口	口			囗	囗		
彳	彳			犭	犭			饣	饣		
女	女			纟	纟			灬	灬		
心	心			礻	礻			木	木		
气	气			攵	攵			疒	疒		
皿	皿			钅	钅			鸟	鸟		
虍	虍			走	走			豕	豕		
雨	雨			隹	隹						

烟笼寒水月笼沙
夜泊秦淮近
酒家商女不知亡国恨隔江犹
唱后庭花
杜牧诗丙申桃月霄鹏

烟笼寒水月笼沙
夜泊秦淮近
酒家商女不知亡国恨隔江犹
唱后庭花
杜牧诗丙申桃月霄鹏

条 幅

　指长宽比例比较悬殊的长方形竖向书法作品幅式。若正文末行留空较大，落款可写在末行的下方；若末行正文较满，也可以另起一行落款。若在末行下方落款，落款的底端应留出适当空白；若另起行落款，则落款的上下方均应留出适当空白。印章应不大于落款字。

间架结构

扫码看
视频讲解

稍稍倾斜

十

竖直向下

📋 横平竖直

| 十 | 十 | 十 | 十 | 十 | | | |

日	日	日			日	日	日
年	年	年			年	年	年
卡	卡	卡			卡	卡	卡
平	平	平			平	平	平

扫码看
视频讲解

左右相称
切忌"一边倒"

困

两横平行

📋 四围平整

| 困 | 困 | 困 | 困 | 困 | | | |

回	回	回			回	回	回
四	四	四			四	四	四
因	因	因			因	因	因
国	国	国			国	国	国

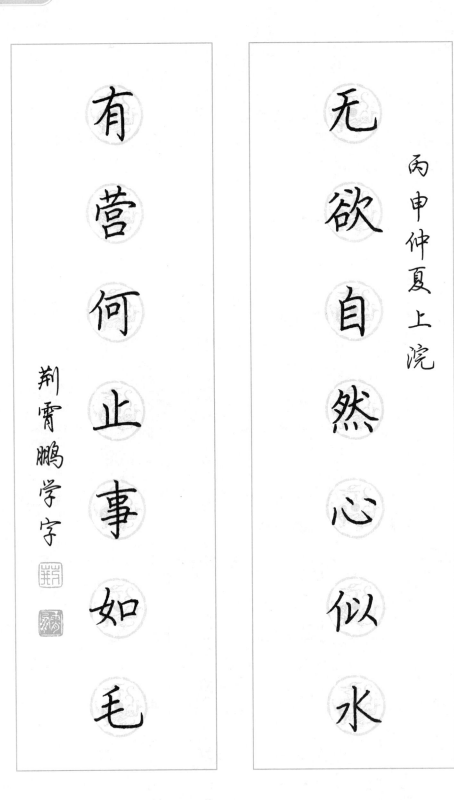

对 联

　　包括上联和下联，上下联各分一条书写。如果上下联写在一张纸上，就不属于对联幅式。落款可以是单款，也可以是双款。单款落在下联左方或左下方，双款的上款落在上联的右上方，下款落在下联的左方或左下方。

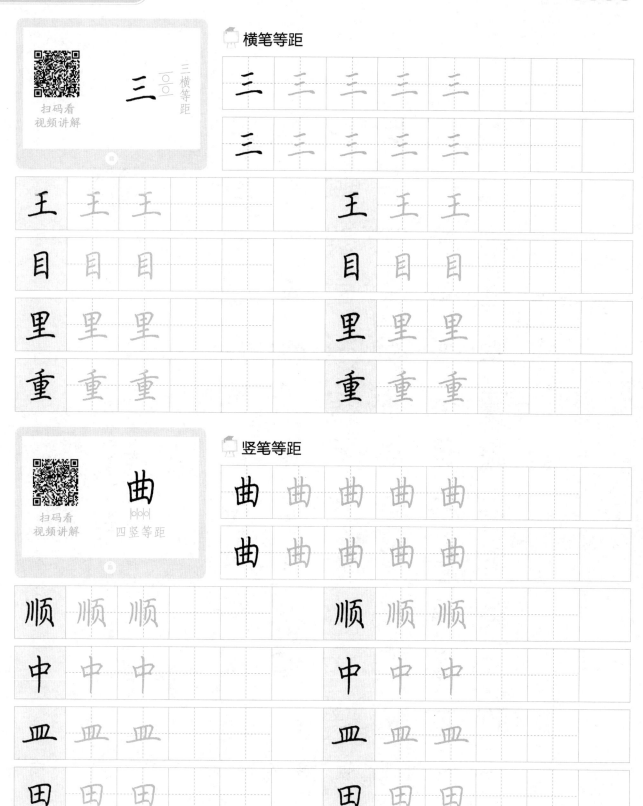

扫码看
视频讲解

三横等距

横笔等距

扫码看
视频讲解

四竖等距

竖笔等距

书法
小技巧

在书法意义上，汉字的基本组成部分就是线条，楷、草、隶、篆、行这五种书体在结构和形式上虽然各有不同，但是归根到底都是由一根一根具体的线条组合而成的。线条具备一定的共性，其中一个基本的共性就是每一根线条都有一定的弧度，而不能写得直来直去。古人已经明确指出，"直则无力"，线条一旦写直就没有任何力量感可言。书法意义上的线条实际上很像负重的扁担，一定要有弧度才能体现出力量感。

老夫聊发少年狂　左牵黄　右擎苍　锦帽貂裘　千骑卷平冈　为报倾城随太守　亲射虎　看孙郎　酒酣胸胆尚开张　鬓微霜　又何妨　持节云中　何日遣冯唐　会挽雕弓如满月　西北望　射天狼

苏东坡词　荆霄鹏

横　幅

指长宽比例较大的横向书法作品幅式。在硬笔书法作品中，落款字较正文字小，或与正文字大小相同。落款的上下不宜与正文齐平，均应留出适当空白。印章不宜大于落款字。注意传统书法作品不使用标点符号。

37

左低右高

羽

左右宽度大致相等

左右相称

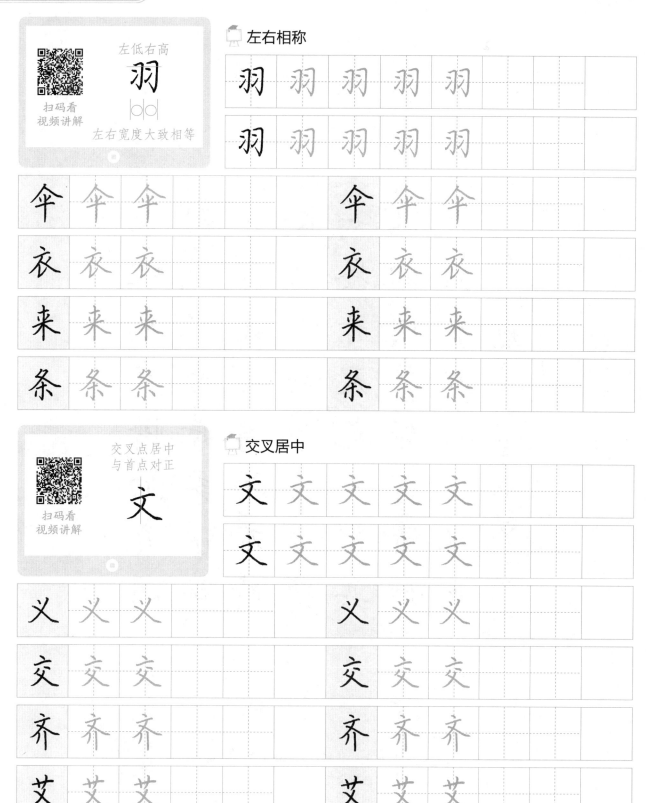

羽　羽　羽　羽　羽

羽　羽　羽　羽　羽

伞　伞　伞　　　　伞　伞　伞

衣　衣　衣　　　　衣　衣　衣

来　来　来　　　　来　来　来

条　条　条　　　　条　条　条

交叉点居中
与首点对正

文

交叉居中

文　文　文　文　文

文　文　文　文　文

义　义　义　　　　义　义　义

交　交　交　　　　交　交　交

齐　齐　齐　　　　齐　齐　齐

艾　艾　艾　　　　艾　艾　艾

书法
小技巧

"一天临摹，一天创作"是明末书法家王铎学习书法的具体方法。王铎一生的大部分时间用在书法学习上。他成功地把"二王"书法化用于大字创作，并且取得了很高的成就。"一天临摹"，实际上就是解决问题；"一天创作"，实际上就是发现问题。发现问题，解决问题，然后再发现问题，再解决问题，这是比较科学的书法学习方法。

作品欣赏与练习

许为有源头活水来
徘徊问渠那得清如
一鉴开天光云影共
蜓立上头半亩方塘
才露尖尖角早有蜻
阴照水爱晴柔小荷
泉眼无声惜细流树

丙申桃月荆霄鹏抄

斗 方

　　指长宽大致相等的方形书法作品幅式。落款上下均应留出适当空白，不可与正文齐平。印章应不大于落款字。

扫码看
视频讲解

撇捺相称

李

撇捺停匀

李 李 李 李 李

李 李 李 李 李

木 木 木　　　　　　木 木 木

个 个 个　　　　　　个 个 个

盒 盒 盒　　　　　　盒 盒 盒

春 春 春　　　　　　春 春 春

扫码看
视频讲解

撇捺罩下

全

向上迎就

下部迎就

全 全 全 全 全

全 全 全 全 全

吞 吞 吞　　　　　　吞 吞 吞

杏 杏 杏　　　　　　杏 杏 杏

蚕 蚕 蚕　　　　　　蚕 蚕 蚕

番 番 番　　　　　　番 番 番

书法小技巧　　对于自己主攻的字帖，一般来说买两本比较好。一本字帖平时自己练习时使用，另外一本则可以撕开，按照书法家原来的书写顺序贴在墙上。如果有书房的话，最好是把字帖贴在书房的墙上。贴在墙上的目的就是为了养眼。天天被迫看字帖，不知不觉中，自己的眼光也就提高了。在书法学习的所有阶段，眼光的提高都是最为重要的事情。

书法小课堂

楷书作品章法浅析

章法指一篇文字的整体布局安排。熟练掌握笔法，能写好基本笔画；懂得间架结构规律，能写好每一个单字；能够妥善安排一段、一篇文字，即掌握章法，就能使通篇布局合理、和谐统一。

一件完整的书法作品，通常由正文、落款、印章构成，三者相辅相成，不可分割。

一、正文

正文是书法作品的主体内容。对于正文的安排，可分为有行有列、有行无列、无行无列。就楷书作品来说，一般采用前两种形式。

1. 有行有列：古人写字顺序为由上至下，由右至左。由上至下称为行，由右至左称为列，与现在的说法不同。有行有列是最严整的布局形式，像阅兵方阵，整齐划一，空灵精神。书写时可采用方格或者衬暗格，注意字在格中要居中，每个字与格的大小比例大致相等。

2. 有行无列：即竖成行、横无列的布局形式，这种形式行气贯通有活力。书写时可采用竖线格或者衬暗格，注意每个字的重心要放在格的中心线上，还要注意字间距的处理。

二、落款

又称款识（zhì）或题款。最初因实用的需要而产生，意在说明正文出处、受书人、作者姓名、籍贯、创作时间和地点等。经过长期的发展，落款已经成为书法作品不可分割的一部分。

落款可分为单款、双款和穷款三种。单款指正文后直接写上正文出处、作者姓名、创作时间和地点等内容。双款包括上款和下款，上款在正文之前，通常写受书人的名字和尊称，后带"雅正""雅属""惠存"等敬语；下款在正文之后，内容与单款类似。穷款指只落作者姓名，不落其他内容。

落款时要注意：一是落款的字体要与正文协调，如正文为楷书，落款宜用楷书、行楷、行书，传统的做法是"今不越古""文古款今"；二是款字大小要与正文协调，款字应小于或等于正文字的大小；三是落款不能与正文齐头齐脚，上下均应留有一定的空白；四是款字所占尺幅不能大于正文尺幅，要有主次之分；五是落款如在正文末行之下，应与正文稍拉开距离。

三、印章

印章有朱文（阳文）和白文（阴文）之分，钤印后字为红色即为朱文，字为白色即为白文。

印章大致分为名章和闲章两大类。名章大多为方形，内容为作者的姓名，一般盖在落款末尾。闲章内容比较广泛，在传统书法作品中，盖在正文开头叫引首章（一般为长方形、椭圆形等），盖在正文首行中部叫腰章，盖在正文首行之末叫压角章。

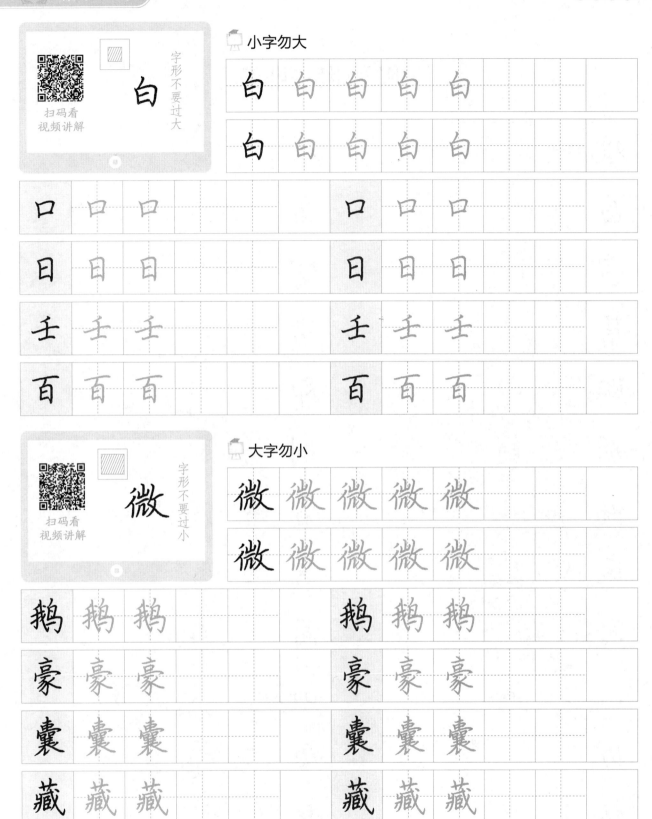

小字勿大

字形不要过大

白

白　白　白　白　白

白　白　白　白　白

口　口　口　　　　口　口　口

日　日　日　　　　日　日　日

壬　壬　壬　　　　壬　壬　壬

百　百　百　　　　百　百　百

大字勿小

字形不要过小

微

微　微　微　微　微

微　微　微　微　微

鹅　鹅　鹅　　　鹅　鹅　鹅

豪　豪　豪　　　豪　豪　豪

囊　囊　囊　　　囊　囊　囊

藏　藏　藏　　　藏　藏　藏

书法小技巧　一根书法意义上的线条至少要用三笔才能完成，那就是起笔、行笔和收笔。一般来说，起笔和收笔时的速度比较慢，而且至少要包含调锋之类的动作。行笔过程中的速度比较快，但是一定要有变化，比如速度、方向、力度、提按与弧度等方面的变化，否则线条就会比较刻板。而线条质量是书法艺术的核心追求之一，需要学书人努力掌握。

巩固训练（四）

戏	戏	戏				戏	戏	戏			
昌	昌	昌				昌	昌	昌			
雷	雷	雷				雷	雷	雷			
晴	晴	晴				晴	晴	晴			
即	即	即				即	即	即			
别	别	别				别	别	别			
偏	偏	偏				偏	偏	偏			
区	区	区				区	区	区			
同	同	同				同	同	同			
山	山	山				山	山	山			
历	历	历				历	历	历			
赵	赵	赵				赵	赵	赵			

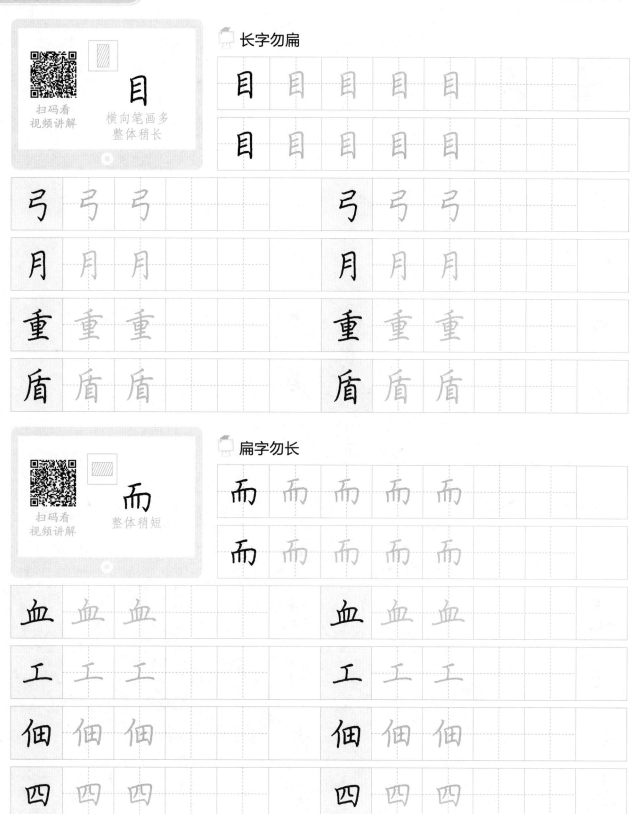

扫码看
视频讲解

横向笔画多
整体稍长

长字勿扁

目 目 目 目 目

目 目 目 目 目

弓 弓 弓　　　弓 弓 弓

月 月 月　　　月 月 月

重 重 重　　　重 重 重

盾 盾 盾　　　盾 盾 盾

扫码看
视频讲解

整体稍短

扁字勿长

而 而 而 而 而

而 而 而 而 而

血 血 血　　　血 血 血

工 工 工　　　工 工 工

佃 佃 佃　　　佃 佃 佃

四 四 四　　　四 四 四

书法
小技巧

　　书法学习的过程有很多阶段，在不同阶段应当选择不同风格的字帖。初学阶段选择的字帖，风格应平正、严谨。选择风格较平的字帖，对于刚开始练书法的人来说比较容易掌握。练习一段时间，达到一定的效果之后，可以找一本风格强烈的字帖来练，这样有助于激发创作灵感，提升作品的艺术感染力。

扫码看
视频讲解

历

框为辅,盖其下
下为主,稳而健

左上包围

历 历 历 历 历

历 历 历 历 历

庆 庆 庆　　　庆 庆 庆

房 房 房　　　房 房 房

虑 虑 虑　　　虑 虑 虑

原 原 原　　　原 原 原

扫码看
视频讲解

赵

框为主,树其形
右上为辅,笔画内敛

左下包围

赵 赵 赵 赵 赵

赵 赵 赵 赵 赵

过 过 过　　　过 过 过

延 延 延　　　延 延 延

超 超 超　　　超 超 超

题 题 题　　　题 题 题

书法
小技巧

书法学习过程中,可以尝试用自己不喜欢的书法字帖来练习。这本书法字帖自己不是很喜欢,证明它的艺术风格和自己本身习惯的书写风格不是很一致。实际上,自己不喜欢的字帖也应有所留意,因为这种书写模式与艺术风格是自己以前忽略或者屏蔽的,字帖中值得学习借鉴的内容,自己可能还没有发现与体会到。

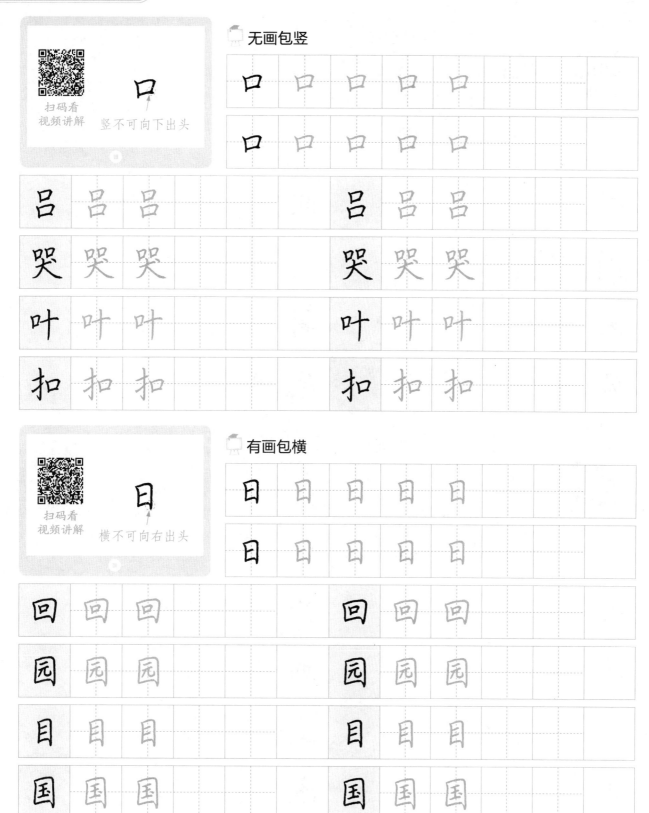

无画包竖

口 竖不可向下出头

吕
哭
叶
扣

有画包横

日 横不可向右出头

回
园
目
国

书法
小技巧 书法学习过程中，可以用其他的书体来"养"自己所练的书体。比如你现在正在练的是草书，练了一段时间进步不大，这个时候就不要再练草书了。可以根据自己的爱好选择练隶书、篆书或行书。过一两个月再回来练草书，反而进步更快。因为书法的笔法和线条实际上都是相通的，在一种书体上进步不了的时候，从别的书体中学到的东西反而可能帮助更大。

扫码看
视频讲解

上框树其形
内部布白均匀
不可局促

上包围

| 同 | 同 | 同 | 同 | 同 | |
| 同 | 同 | 同 | 同 | 同 | |

间	间	间		间	间	间
闷	闷	闷		闷	闷	闷
周	周	周		周	周	周
风	风	风		风	风	风

扫码看
视频讲解

下框稳而健
内部笔画勿张扬

下包围

| 山 | 山 | 山 | 山 | 山 | |
| 山 | 山 | 山 | 山 | 山 | |

凶	凶	凶		凶	凶	凶
画	画	画		画	画	画
函	函	函		函	函	函
幽	幽	幽		幽	幽	幽

书法
小技巧

书法学习讲究"取法乎上",就是说选择字帖时要选择最为经典的字帖,最好是有机会看到书法真迹。当代人一般不可能自己收藏到古代书法真迹,但是可以利用美术馆与博物馆的公共资源。如果想要提高自己的书法水平,最好是多去美术馆或博物馆欣赏现存的古代书法作品真迹。

巩固训练（一）

十	十	十				十	十	十			
困	困	困				困	困	困			
三	三	三				三	三	三			
曲	曲	曲				曲	曲	曲			
羽	羽	羽				羽	羽	羽			
文	文	文				文	文	文			
李	李	李				李	李	李			
全	全	全				全	全	全			
白	白	白				白	白	白			
微	微	微				微	微	微			
目	目	目				目	目	目			
而	而	而				而	而	而			
口	口	口				口	口	口			
日	日	日				日	日	日			

左窄右宽

偏　两部宜紧凑

托　许　冰　河

左包围

区　左框树其形　内部布白均匀　不可局促

巨　匠　医　叵

"一艺足供天下用，得法多自古人书。"两句话中的第一个字合在一起，就是现在书法界知名的墨汁品牌——"一得阁"。"一艺足供天下用"虽是说制墨的方法，但也同样适用书法学习；"得法多自古人书"是说做墨的方法多源于古人的相关记载，对于学习书法的人来说也是一样，现代人学习书法一般不宜效仿现代人的作品，而应临习古代书法家的经典作品。

书法小技巧

形象生动
似鸟视胸

扫码看
视频讲解

冗

🖼 鸟之视胸

| 冗 | 冗 | 冗 | 冗 | 冗 | | |
| 冗 | 冗 | 冗 | 冗 | 冗 | | |

军	军	军			军	军	军	
室	室	室			室	室	室	
家	家	家			家	家	家	
冠	冠	冠			冠	冠	冠	

高低错落

杰
等距

扫码看
视频讲解

🖼 四点错落

| 杰 | 杰 | 杰 | 杰 | 杰 | | |
| 杰 | 杰 | 杰 | 杰 | 杰 | | |

点	点	点			点	点	点	
黑	黑	黑			黑	黑	黑	
烈	烈	烈			烈	烈	烈	
热	热	热			热	热	热	

书法
小技巧

摹字对学帖，尤其是对学习书法墨迹的帮助比较大。摹字主要是以拷贝纸盖于字帖之上来。摹字时，速度一定要尽可能慢，要注意起笔、收笔等细微之处，这样才能体会到临帖时没有注意到的精妙之处，比如书家笔法的精到、结构上的收放和章法上的和谐等。

扫码看
视频讲解　右小者靠下

左大右小

即 即 即 即 即

即 即 即 即 即

弘 弘 弘　　弘 弘 弘

私 私 私　　私 私 私

知 知 知　　知 知 知

船 船 船　　船 船 船

扫码看
视频讲解　注意右部力度

左宽右窄

别 别 别 别 别

别 别 别 别 别

则 则 则　　则 则 则

创 创 创　　创 创 创

利 利 利　　利 利 利

钊 钊 钊　　钊 钊 钊

书法小技巧
　　在书法学习过程中，除了要逐步提高自己的书写能力外，还应当在书法理论与书法意识上有所提高。"知白守黑"就是书法临习中应当遵循的一条比较基本的原则。所谓"知白守黑"，就是不仅要看自己写字的部分，即黑的部分，还要看自己写字之后留白的部分，即黑线条分割空间形成的空白部分。这样，自己的书法空间意识和结构意识才能有所提高。

30

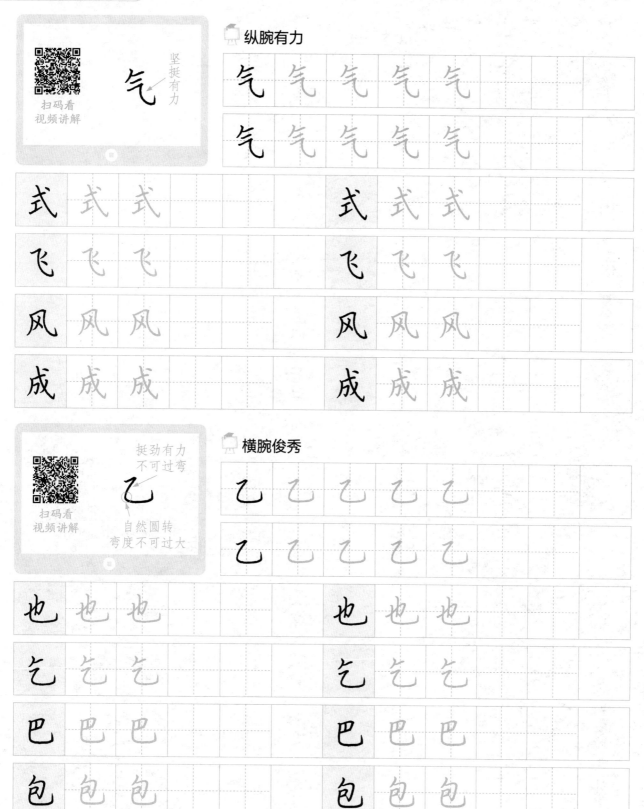

纵腕有力

扫码看
视频讲解

坚挺有力

气　气　气　气　气

气　气　气　气　气

式　式　式　　　式　式　式

飞　飞　飞　　　飞　飞　飞

风　风　风　　　风　风　风

成　成　成　　　成　成　成

横腕俊秀

扫码看
视频讲解

挺劲有力
不可过弯

自然圆转
弯度不可过大

乙　乙　乙　乙　乙　乙

乙　乙　乙　乙　乙　乙

也　也　也　　　也　也　也

乞　乞　乞　　　乞　乞　乞

巴　巴　巴　　　巴　巴　巴

包　包　包　　　包　包　包

书法
小技巧　　书法临习时一定要特别注意入笔的方向，入笔的方向是一个十分重要的问题。书法家书写每一笔的入笔方向，一般来说都是不同的，都有各种变化在其中。而且，书写过程中，每一笔都是顺着上一笔的笔势来写，如果入笔的方向太平或是雷同了，那么整个字都会受影响。

扫码看
视频讲解

大部件舒展
小部件稳重

上大下小

雷　雷　雷　雷　雷
雷　雷　雷　雷　雷

杳　杳　杳　　　　　杳　杳　杳
忝　忝　忝　　　　　忝　忝　忝
兽　兽　兽　　　　　兽　兽　兽
雪　雪　雪　　　　　雪　雪　雪

扫码看
视频讲解

左小者靠上

左小右大

晴　晴　晴　晴　晴
晴　晴　晴　晴　晴

冷　冷　冷　　　　　冷　冷　冷
哈　哈　哈　　　　　哈　哈　哈
眼　眼　眼　　　　　眼　眼　眼
啼　啼　啼　　　　　啼　啼　啼

书法
小技巧

　　要用写毛笔字的书写习惯、书写方法与书写意识来书写钢笔字。现在很多初学书法的人，用毛笔来临习书法的时候，就关注到很多技巧、方法与规律等，但是一旦拿起钢笔来写的时候，就又会退到没学习书法时的状态。这实际上反映出初学者并没有真正掌握书法的内涵，因此初学者要有意识地用书写毛笔字的习惯来写钢笔字。

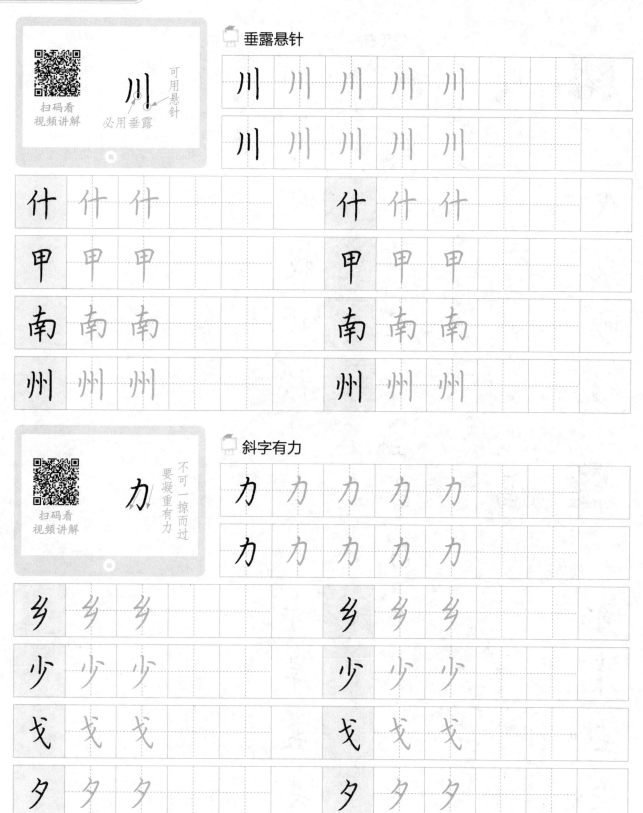

📺 垂露悬针

可用悬针
必用垂露

川

📺 斜字有力

不可一掠而过
要凝重有力

力

书法
小技巧

　　书法眼光的培养是书法学习过程中十分重要的一环，这样才能做到所谓的"眼高手低"也是促进书法的进步的方法之一。对于初学书法的人，很实用也很直观的一种提高眼光的方法，就是注意看相同字的不同写法。对于同一个字，书法家一般都不会写得相同，要注意看不同在什么地方，进而体会书法家的处理方式和创作追求。

扫码看
视频讲解

左正者直立为主
右斜者靠左为辅

戏

🎨 左正右斜

戏 戏 戏 戏 戏
戏 戏 戏 戏 戏

代 代 代　　　代 代 代
找 找 找　　　找 找 找
吵 吵 吵　　　吵 吵 吵
衫 衫 衫　　　衫 衫 衫

扫码看
视频讲解

小部件灵巧
大部件稳重

昌

🎨 上小下大

昌 昌 昌 昌 昌
昌 昌 昌 昌 昌

奇 奇 奇　　　奇 奇 奇
岸 岸 岸　　　岸 岸 岸
盅 盅 盅　　　盅 盅 盅
尖 尖 尖　　　尖 尖 尖

书法
小技巧

　　线条是书法艺术存在的基础，也是书法艺术的核心之一。初学者要学会把一根线条当作两根线来看。一根线条用毛笔写出来就分为上边线和下边线，除了小篆之外，其他书体的上边线和下边线都是不同的，所以写的时候要有意识地加以区分。

28

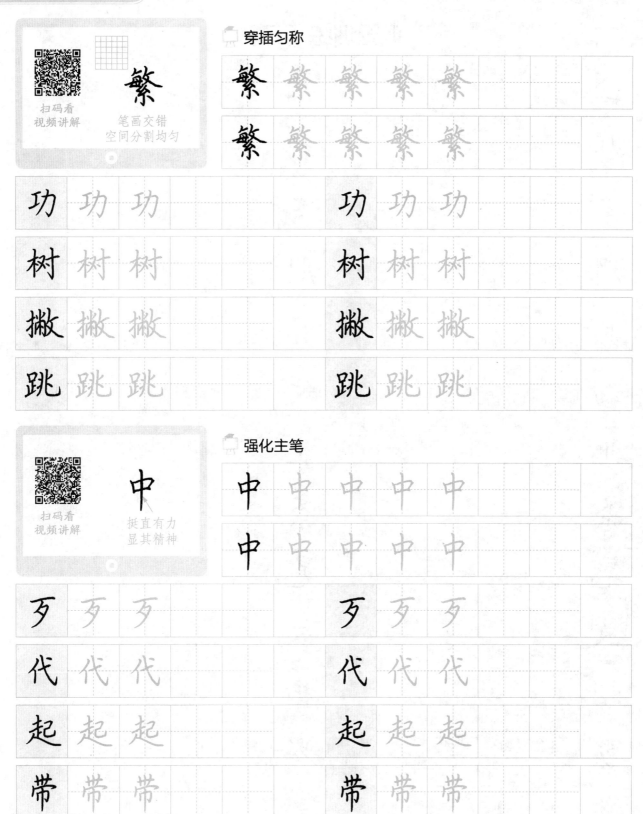

穿插匀称

繁 繁 繁 繁 繁　　　繁 繁 繁 繁 繁

笔画交错
空间分割均匀

功 功 功　　　功 功 功

树 树 树　　　树 树 树

撇 撇 撇　　　撇 撇 撇

跳 跳 跳　　　跳 跳 跳

强化主笔

中 中 中 中 中　　　中 中 中 中 中

挺直有力
显其精神

歹 歹 歹　　　歹 歹 歹

代 代 代　　　代 代 代

起 起 起　　　起 起 起

带 带 带　　　带 带 带

书法小技巧　书法练习过程中要注意一个字中相同笔画的处理。比如"王"字里面有三个横，书写时一定要把三个横之间的不同体现出来，在长短、粗细、提按、快慢、方向等方面要有变化，且尽量要表现得比较明显。如果三横在书写上没有什么区别，基本上可以判断其为败笔。

巩固训练（三）

三	三	三			三	三	三		
杉	杉	杉			杉	杉	杉		
多	多	多			多	多	多		
朋	朋	朋			朋	朋	朋		
品	品	品			品	品	品		
幻	幻	幻			幻	幻	幻		
北	北	北			北	北	北		
紊	紊	紊			紊	紊	紊		
晃	晃	晃			晃	晃	晃		
故	故	故			故	故	故		
相	相	相			相	相	相		
罗	罗	罗			罗	罗	罗		
名	名	名			名	名	名		
划	划	划			划	划	划		

中部笔画紧凑
政
外围笔画开张

扫码看
视频讲解

📺 中宫收紧

政　政　政　政　政
政　政　政　政　政

是　是　是　　　是　是　是
要　要　要　　　要　要　要
紧　紧　紧　　　紧　紧　紧
敏　敏　敏　　　敏　敏　敏

于
锋利有力

扫码看
视频讲解

📺 锐其提钩

于　于　于　于　于
于　于　于　于　于

冈　冈　冈　　　冈　冈　冈
以　以　以　　　以　以　以
民　民　民　　　民　民　民
水　水　水　　　水　水　水

书法
小技巧

　　楷书表面上看起来似乎是每一个字都大小一样，其实完全不是这样。有些汉字一定要写得大些才好看，而有些汉字一定要写得小些才美观。至于具体每个汉字是应当写大些，还是应当写小些，基本根据就是这个汉字笔画多少而定。一般来说，笔画较多的字要适当地写大，比如上中下、左中右结构的汉字都会稍大些。而笔画较少的字要适当地写小些，比如独体字一般都会比其他字小些。

扫码看
视频讲解

名

上斜者取其势
下正者取其力

上斜下正

| 名 | 名 | 名 | 名 | 名 | | |
| 名 | 名 | 名 | 名 | 名 | | |

岁	岁	岁		岁	岁	岁	
鸢	鸢	鸢		鸢	鸢	鸢	
盏	盏	盏		盏	盏	盏	
差	差	差		差	差	差	

扫码看
视频讲解

划

左斜者靠右为辅
右正者直立为主

左斜右正

| 划 | 划 | 划 | 划 | 划 | | |
| 划 | 划 | 划 | 划 | 划 | | |

须	须	须		须	须	须	
歼	歼	歼		歼	歼	歼	
细	细	细		细	细	细	
外	外	外		外	外	外	

书法
小技巧

　　书法临习和创作要遵循一条基本的艺术原则，那就是"意在笔先"。古人对此还有相应的解释："意后笔前者败，意前笔后者胜。"只有对要书写的内容和书体有比较充分的了解与认识，并且经过充分的思考，有意识地加以安排与设计，才有可能创作出比较满意的书法作品。如果对要书写的内容毫无准备与把握，仅仅是拿笔蘸墨，铺纸而写，这种情况下写出的书法作品往往会失败。

扫码看
视频讲解 提笔前宜向左蓄势

以 以 以 以 以

以 以 以 以 以

氏 氏 氏 　 氏 氏 氏

民 民 民 　 民 民 民

农 农 农 　 农 农 农

展 展 展 　 展 展 展

提笔倒脚

扫码看
视频讲解 重心对正
不可斜位

重心对正

杂 杂 杂 杂 杂

杂 杂 杂 杂 杂

类 类 类 　 类 类 类

累 累 累 　 累 累 累

霎 霎 霎 　 霎 霎 霎

季 季 季 　 季 季 季

书法
小技巧

书法学习过程中要学会用腕部来写字。刚开始练习书法的时候，很多人不会用腕部写字，而是用手指的力量来写字，这种方式是不正确的。书法书写过程中主要是用腕部的力量，古人评价书法多以腕力为标尺。如果不会用腕力的话，可以先站着写，写比较大一点的字，并且要持续一段时间，基本上就可以解决用腕写字的问题。

左放右收

相 左长右短 左放右收

扣 杠 和 积

上正下斜

罗 上正者重心稳定 下斜者重心不倒

思 夏 梦 芳

扫码看
视频讲解

书法小技巧 学习书法过程中要逐步体会"点"的妙处。相对于横、竖、撇、捺和折等笔画，"点"似乎是微不足道的，初学书法的人一般认识不到"点"的妙处。实际上，"点"在书法中有它的独到之处，会起到许多其他笔画无法替代的作用。比如一个字中，如果有一个点，就会起到画龙点睛的作用，使整个字活起来。

巩固训练（二）

冗	冗	冗				冗	冗	冗		
杰	杰	杰				杰	杰	杰		
气	气	气				气	气	气		
乙	乙	乙				乙	乙	乙		
川	川	川				川	川	川		
力	力	力				力	力	力		
繁	繁	繁				繁	繁	繁		
中	中	中				中	中	中		
政	政	政				政	政	政		
于	于	于				于	于	于		
以	以	以				以	以	以		
杂	杂	杂				杂	杂	杂		

上收下展

晃 晃 晃 晃 晃
晃 晃 晃 晃 晃

吴 吴 吴　　吴 吴 吴

弄 弄 弄　　弄 弄 弄

哀 哀 哀　　哀 哀 哀

装 装 装　　装 装 装

左收右放

故 故 故 故 故
故 故 故 故 故

地 地 地　　地 地 地

功 功 功　　功 功 功

依 依 依　　依 依 依

致 致 致　　致 致 致

扫码看
视频讲解

书法小技巧　　学习书法中的任何一种书体，都可以挑选两种对比最为强烈的字帖同时来看。比如学行书时，可以挑一本线条最细的行书字帖和一本线条最粗的行书字帖，把这两本字帖对照着练习，很容易就能掌握行书的主要规律和艺术特征。再写其他类型的行书，一般就会容易很多。

扫码看
视频讲解

有收有放
主次分明

诸横收放

三 三 三 三 三 三

佳 佳 佳 　 　 佳 佳 佳

羊 羊 羊 　 　 羊 羊 羊

妾 妾 妾 　 　 妾 妾 妾

亲 亲 亲 　 　 亲 亲 亲

长度、指向
略有区别

杉

扫码看
视频讲解

诸撇参差

杉 杉 杉 杉 杉

杉 杉 杉 杉 杉

参 参 参 　 　 参 参 参

彦 彦 彦 　 　 彦 彦 彦

影 影 影 　 　 影 影 影

须 须 须 　 　 须 须 须

书法
小技巧

腕部不但要会用，而且要用得比较合适。一般来说，腕部越松，字会写得越好。刚练习书法的人，腕部往往会比较紧，而且还会主观地认为腕部越紧，笔力越好。实际上不是这样的。因为腕紧的时候，调锋、提按、转折与快慢等很多动作都很难做好。而腕松的时候，很多动作完成起来就比较容易，尤其是写侧锋用得比较多的字。

扫码看
视频讲解

北
左右倚靠

📺 字形相背

北	北	北	北	北
北	北	北	北	北

肥	肥	肥			肥	肥	肥
残	残	残			残	残	残
旅	旅	旅			旅	旅	旅
服	服	服			服	服	服

扫码看
视频讲解

上展
紊
下收

📺 上展下收

紊	紊	紊	紊	紊
紊	紊	紊	紊	紊

夸	夸	夸			夸	夸	夸
昏	昏	昏			昏	昏	昏
俞	俞	俞			俞	俞	俞
登	登	登			登	登	登

书法
小技巧　　毛笔书法书写过程中还要注重墨色上的变化。《八诀》有云："墨淡则伤神采，绝浓必滞锋毫。"可见墨法在书法临习中的重要性。初学者开始学习用墨的时候，比较好的办法就是采用磨墨的方式。如果不能磨墨的话，可以在墨汁的基础之上加水稍微磨一下，效果也会好很多。

扫码看
视频讲解

多 □
上紧而下松
上小而下大

同形相叠

多　多　多　多　多
多　多　多　多　多

吕　吕　吕　　　　　　吕　吕　吕
串　串　串　　　　　　串　串　串
昌　昌　昌　　　　　　昌　昌　昌
炎　炎　炎　　　　　　炎　炎　炎

扫码看
视频讲解

宽度基本相等
朋 □□
右部稍大

同形相并

朋　朋　朋　朋　朋
朋　朋　朋　朋　朋

从　从　从　　　　　　从　从　从
羽　羽　羽　　　　　　羽　羽　羽
丝　丝　丝　　　　　　丝　丝　丝
林　林　林　　　　　　林　林　林

书法
小技巧

　　临习书法作品一段时间，并且掌握基本的书写技巧与书法意识之后，如果想要进一步提高自己的书法水平与能力，不妨尝试一下专项练习的方法，即在某一段时间，可专门练习书法艺术中的某一方面的技能，比如笔法、线条、空间或结构等。专项练习的效果一般来说还是比较明显的，因为练习者的目的十分明确，就是专注于书法艺术中的某一个具体方面，具有一定的排除杂念的效果，临习的效率相对而言也会比较高。

同形三叠

品 品 品 品 品

品 品 品 品 品

森 森 森 　　　森 森 森

晶 晶 晶 　　　晶 晶 晶

淼 淼 淼 　　　淼 淼 淼

磊 磊 磊 　　　磊 磊 磊

各个部件分
布大致均匀

扫码看
视频讲解

字形相向

幻 幻 幻 幻 幻

幻 幻 幻 幻 幻

幼 幼 幼 　　　幼 幼 幼

场 场 场 　　　场 场 场

络 络 络 　　　络 络 络

纫 纫 纫 　　　纫 纫 纫

注意穿插

扫码看
视频讲解

书法
小技巧

书法学习过程中，有很多比较实用的具体的书写经验，比较常用的一种，就是尽量用整块时间来练书法。书法练习基本上是越写越有状态，越写越有感觉。刚开始写的时候，腕部比较紧，写得多了，才会渐渐放松下来。利用整块时间来练，比较容易进入状态，也更容易创作出比较好的书法作品。

打卡日期：＿＿＿＿年＿＿月＿＿日

打卡日期:_____年___月___日

打卡日期：_____年____月____日

打卡日期：＿＿＿＿＿＿年＿＿＿月＿＿＿日

打卡日期：_____年___月___日

打卡日期：_____年___月___日